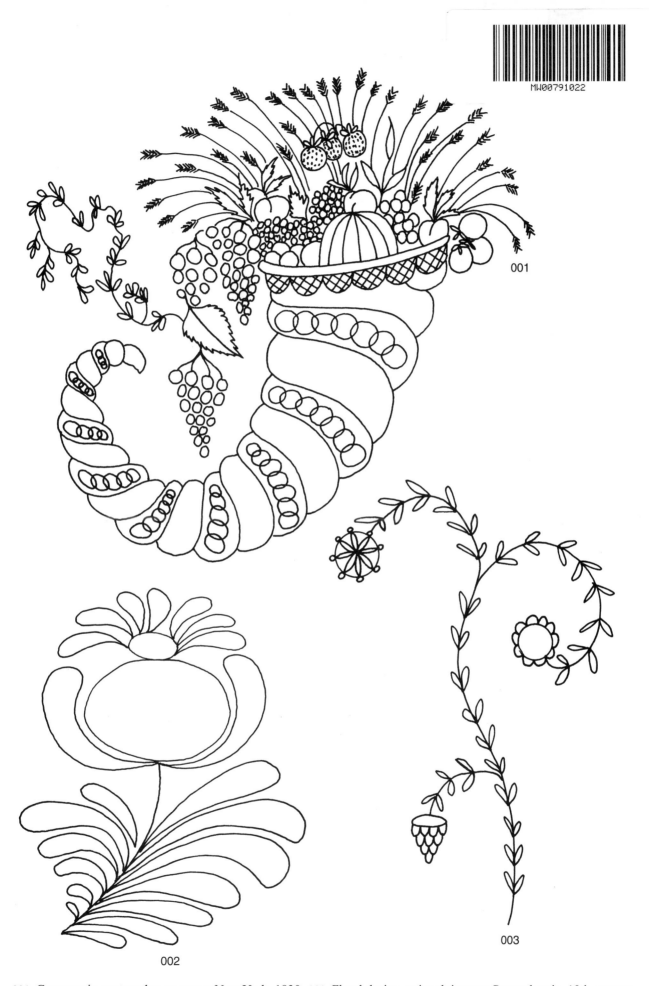

001

003

002

001. Cornucopia, watercolor on paper; New York, 1830. **002.** Floral design, painted tinware; Pennsylvania, 19th century.
003. Floral motif, watercolor; New England, 1822.

1

004

005

006

004. Pear tree, painted wooden urn; Pennsylvania, 1861. **005.** Fruit design, painted tinware; New York, 1820.
006. Fruit motif, quilt; Connecticut, 1860.

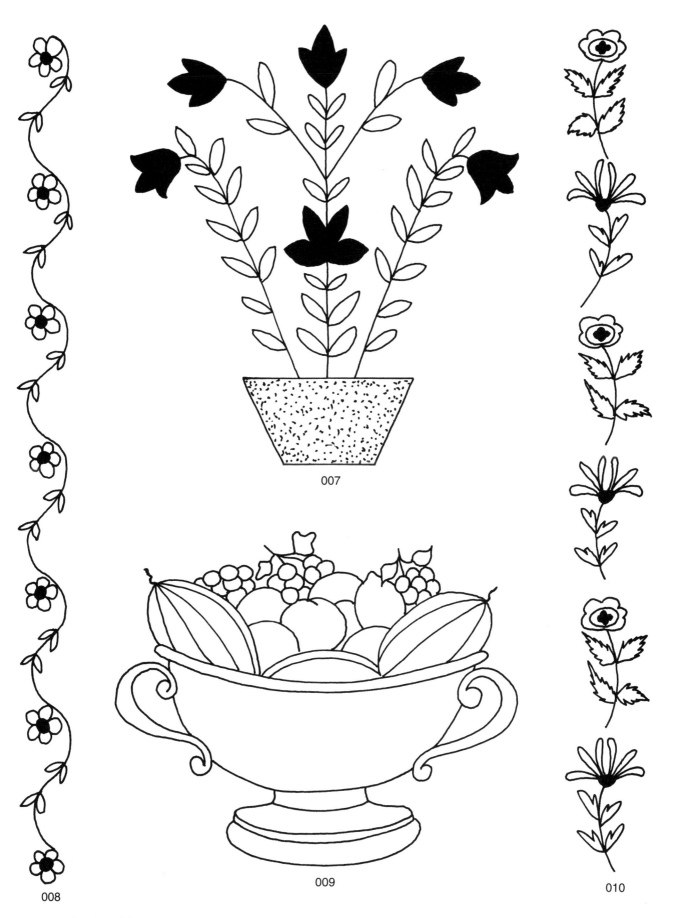

007. Floral motif, quilt; Baltimore, 1840. **008.** Floral border, painted wood; Pennsylvania, 1830. **009.** Fruit bowl, painted wood; Pennsylvania, 1830. **010.** Floral border, quilt; New York, 1830.

3

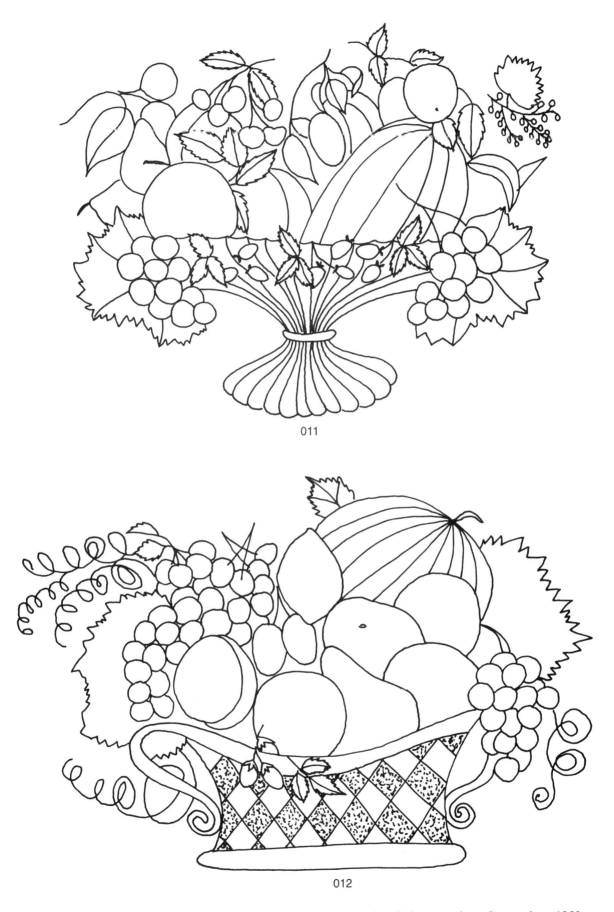

011

012

011. Fruit bowl, watercolor; Massachusetts, 1820. **012.** Fruit bowl, painting on velvet; Connecticut, 1850.

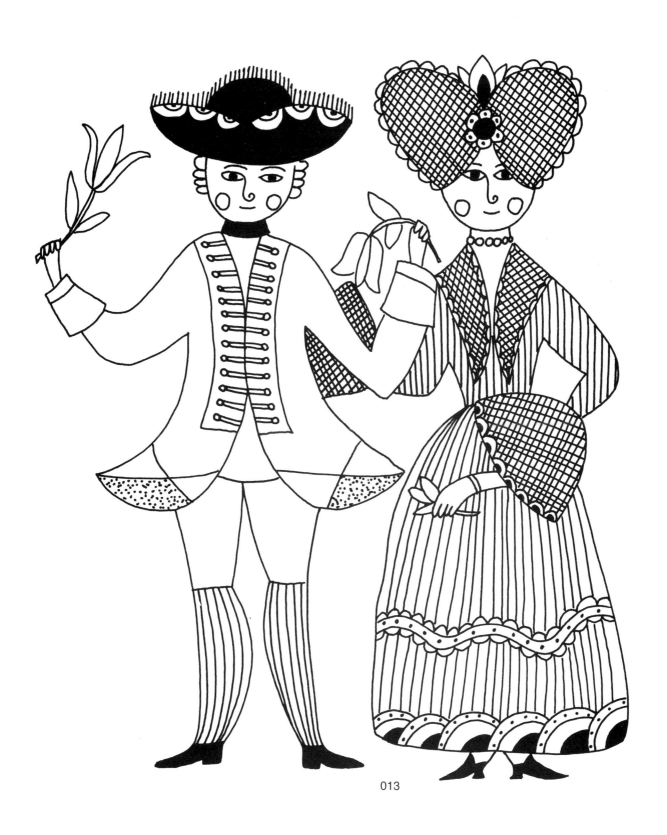

013

013. Watercolor; Pennsylvania, 1775.

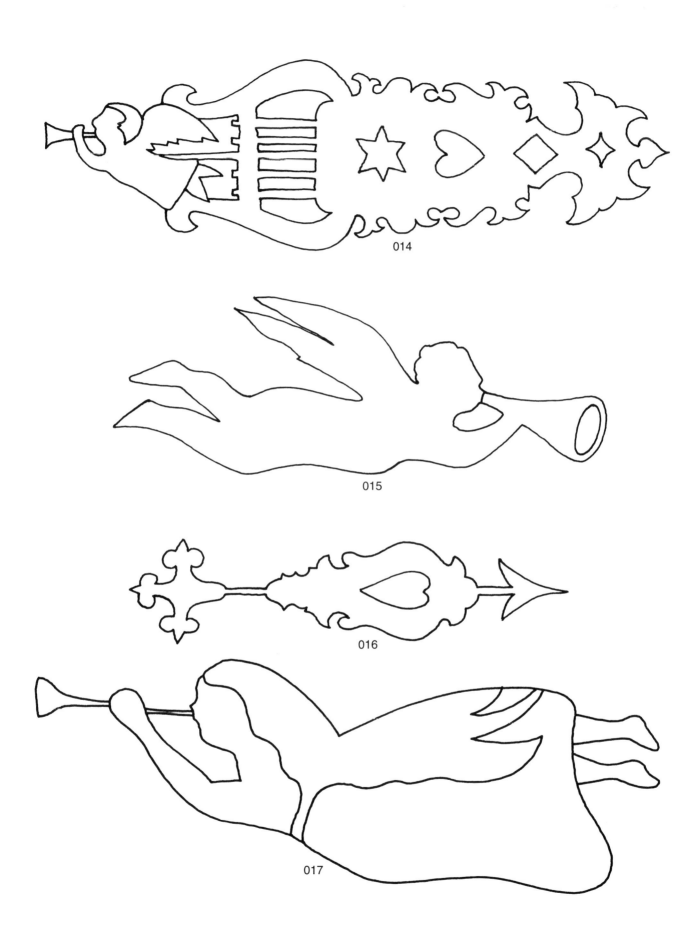

MOTIFS FROM WEATHERVANES: **014.** Wooden angel; New York, 1840. **015.** Copper angel; New York, 1830. **016.** Decorative iron design; New York, 1850. **017.** Wooden angel; New York, 1790.

6

018. Strawberry design, quilt; Baltimore, 1870. **019–021.** Floral motifs, quilt; Baltimore, 1870.

022, 023. Floral motifs, painted wood; Pennsylvania, 1820. **024, 025.** Floral designs, quilt; Connecticut, 1860.

8

026

027

028

029

026, 027. Floral motifs, painted wood; Pennsylvania, 1820. **028, 029.** Floral designs, quilt; Connecticut, 1860.

030 030

031

032

030. Floral motif, wooden molding box; Wisconsin, 1880. **031.** Tulip, painted chest; Connecticut, 1710. **032.** Floral border, embroidery; Ohio, 1830.

033. Floral design, painted chest; Pennsylvania, 1798. **034.** Floral motif, ceramic; New York, 1810. **035.** Floral border, embroidery; Rhode Island, 1796. **036.** Floral pattern, stencil; Connecticut, 1790.

11

037

038

039

040

041

037. Floral design, appliqué; New York, 1840. 038, 040. Floral patterns, appliqué; Virginia, ca. 1800. 039. Floral-and-bird motif, quilt; Maryland, 1840. 041. Floral pattern, embroidery; New Jersey, 1820.

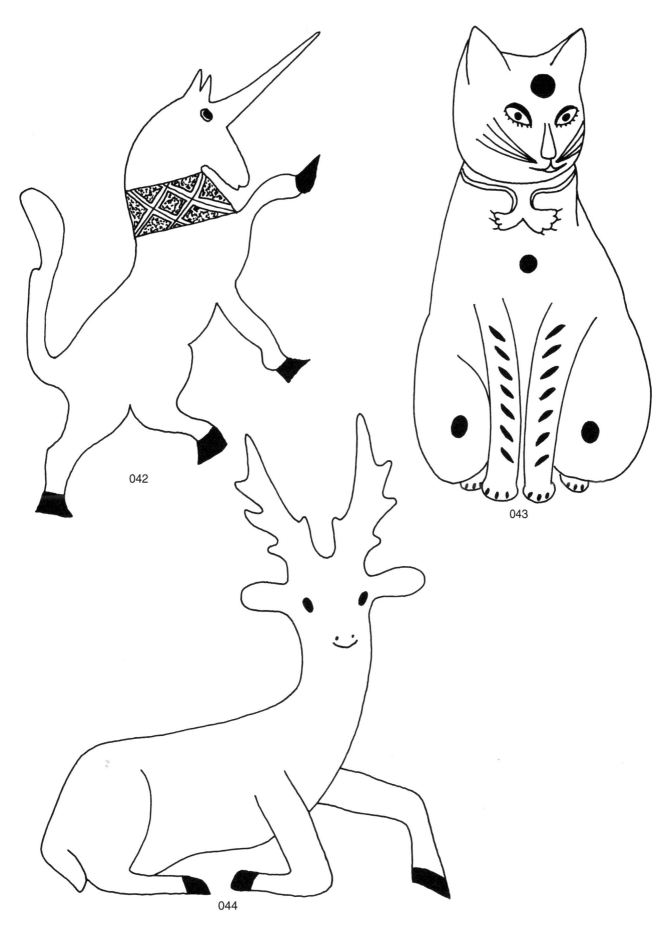

042. Unicorn, watercolor on paper; Pennsylvania, 1830. **043.** Cat, painted chalkware; Pennsylvania, 1850.
044. Deer, plaster; Pennsylvania, 1883.

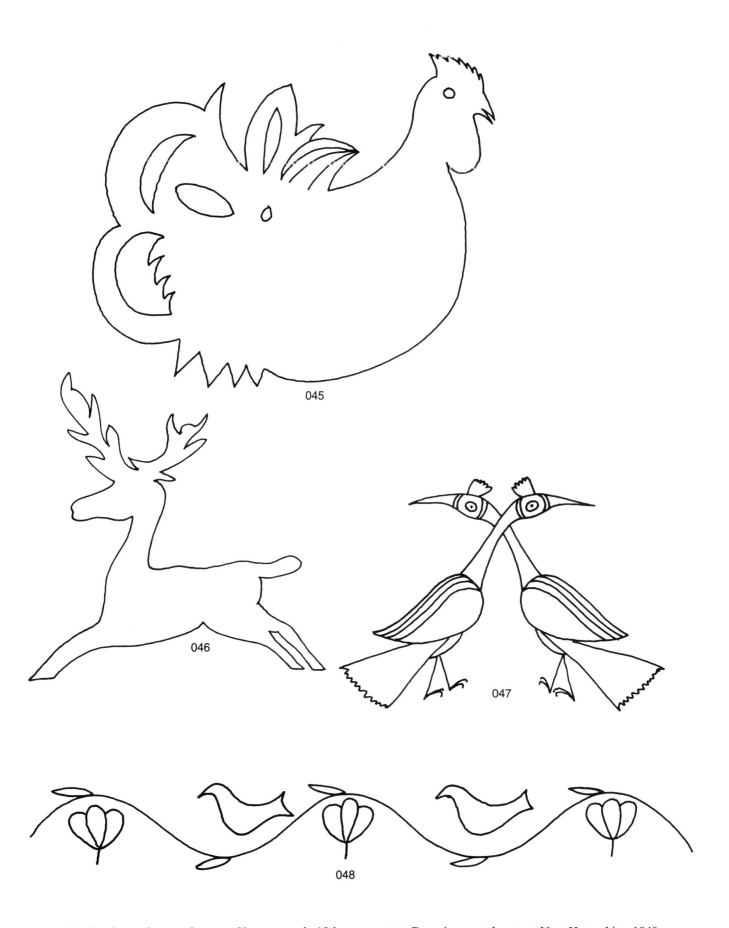

045

046

047

048

045. Fowl, wooden weathervane; Vermont, early 19th century. **046.** Deer, iron weathervane; New Hampshire, 1840.
14 **047.** Pair of birds, watercolor; Pennsylvania, 19th century. **048.** Bird-and-floral pattern, quilt; Pennsylvania, 1850.

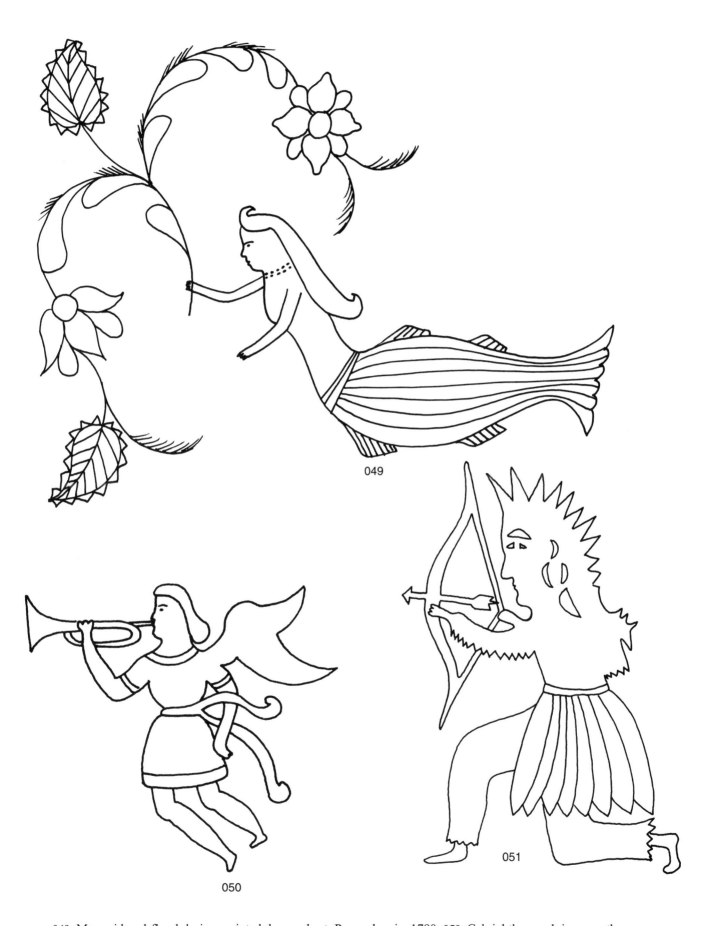

049

050

051

049. Mermaid-and-floral design, painted dower chest; Pennsylvania, 1790. **050.** Gabriel the angel, iron weathervane; New York, 1740. **051.** Indian archer, iron-and-wood weathervane; New York, ca. 1800.

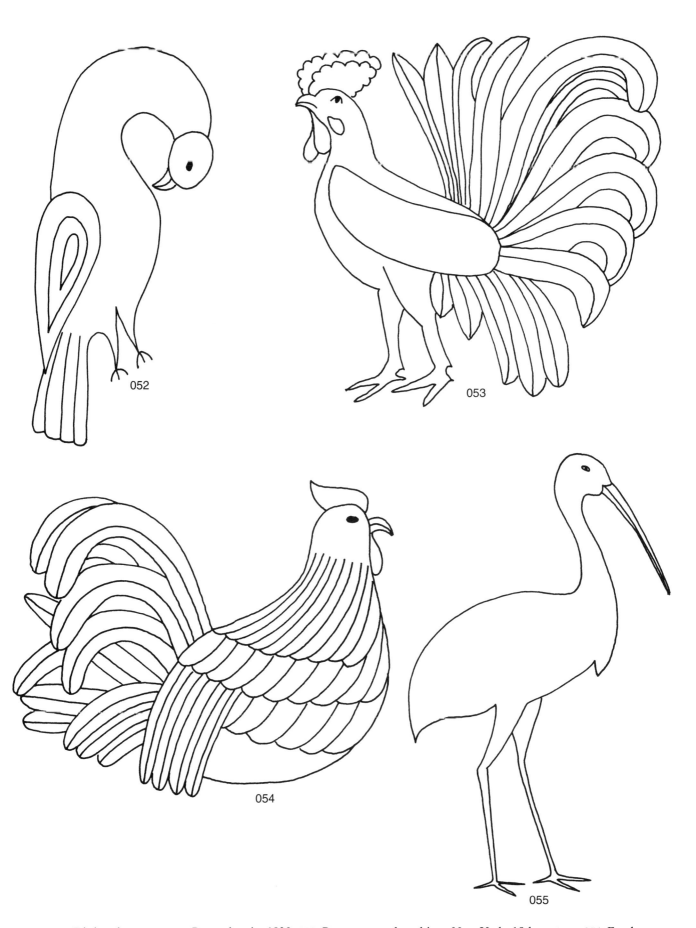

052. Bird, redware pottery; Pennsylvania, 1830. 053. Rooster, wooden object; New York, 19th century. 054. Fowl, wooden object; New Hampshire, 19th century. 055. Crane or heron, wooden weathervane; Boston, late 19th century.

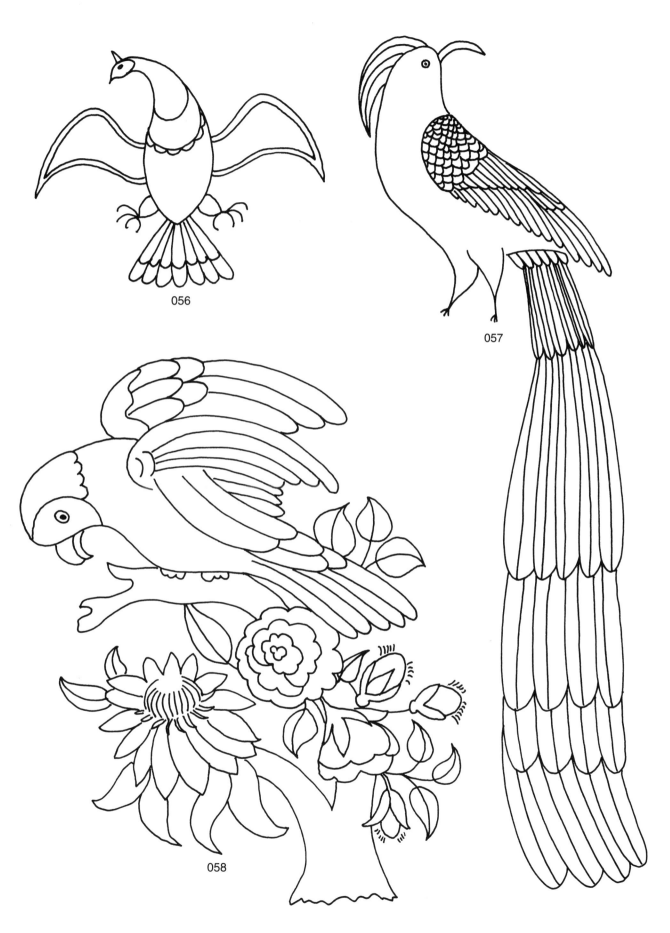

056

057

058

056. Bird, embroidery; New York, 1790. **057.** Bird, stencil on wood; Pennsylvania, 1830. **058.** Parrot-and-floral motif, painted velvet; Pennsylvania, 19th century.

17

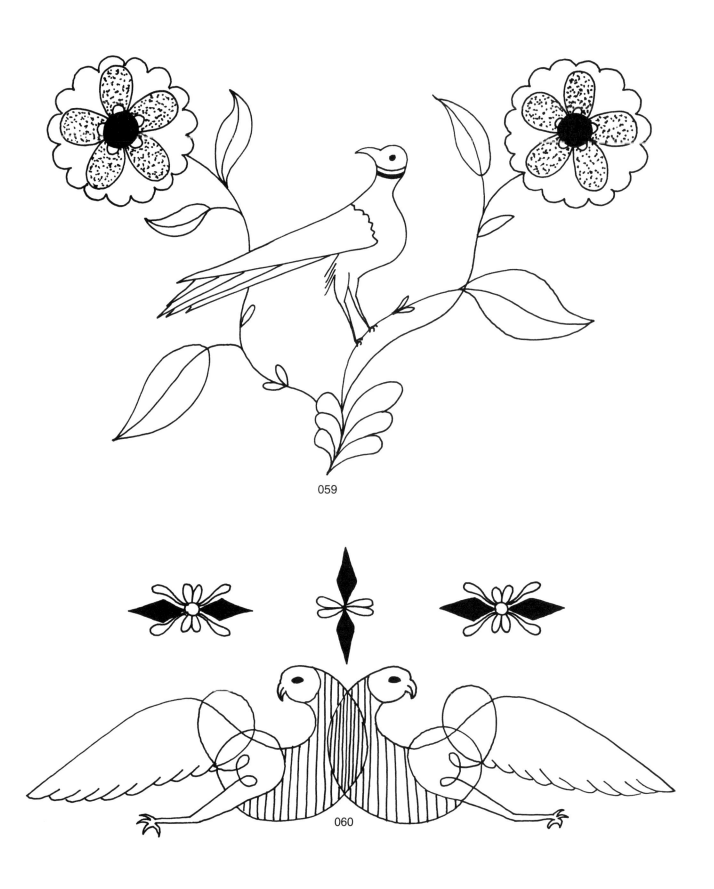

059. Bird-and-floral motif, stoneware water cooler; New York, 1828. **060.** Pair of birds, watercolor; Pennsylvania, 1788.

061. Floral design, painted tinware; Pennsylvania, 1825. **062.** Bird-and-floral motif, painted wood; Pennsylvania, 1790.

19

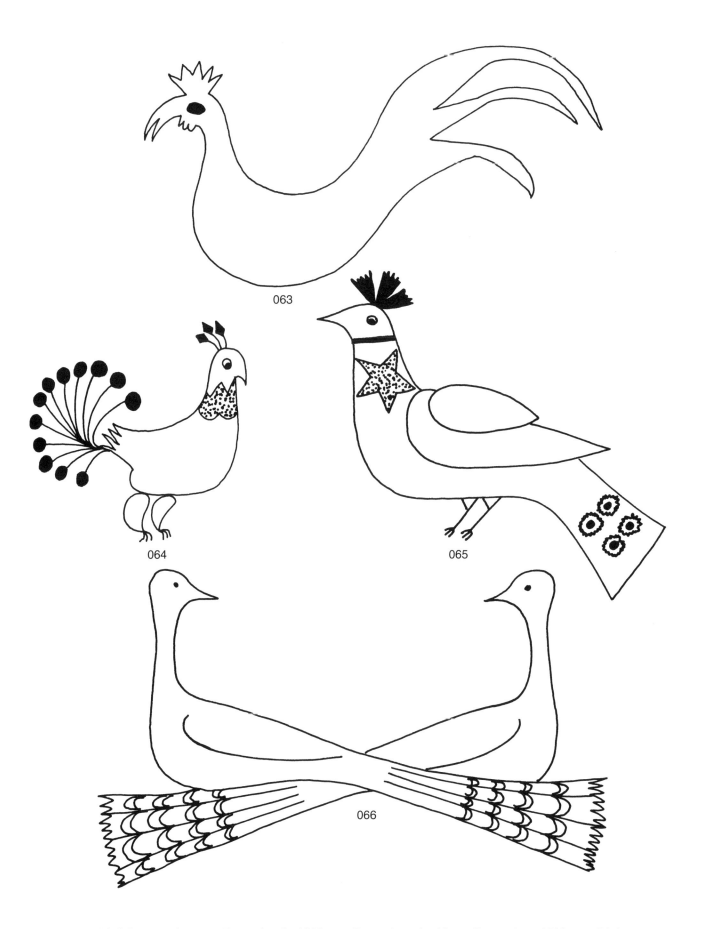

063

064

065

066

063. Bird, iron weathervane; Pennsylvania, 1830. **064.** Peacock, embroidery; Connecticut, 1790. **065.** Bird, watercolor; Ohio, 1830. **066.** Pair of birds, painted wood; Massachusetts, ca. 1800.

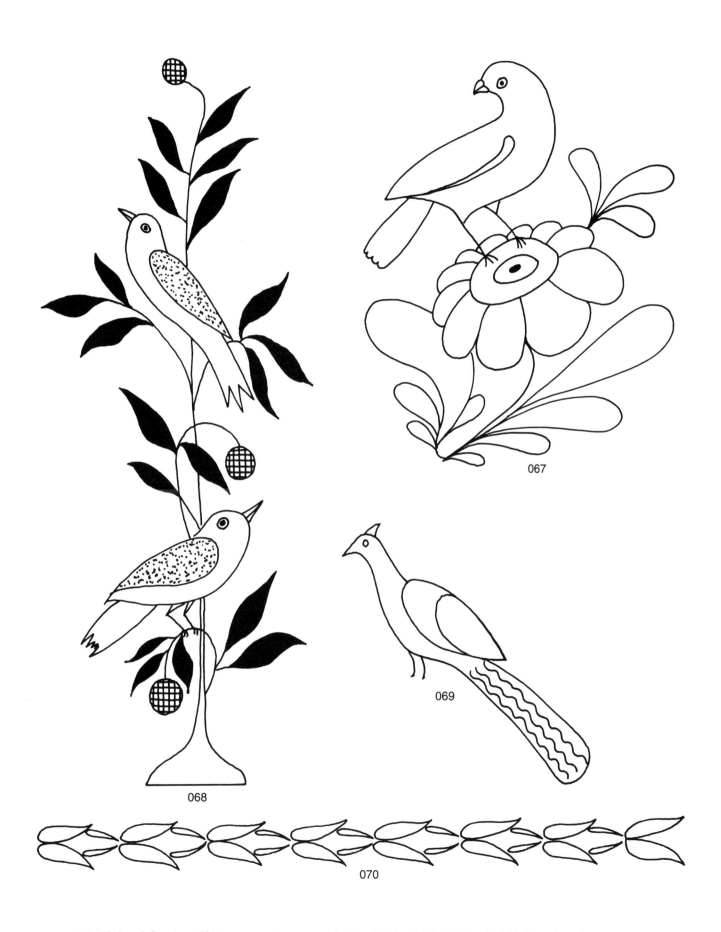

067

068

069

070

067. Bird-and-floral motif, stoneware storage crock; New York, 1867. **068.** Perched birds, watercolor on paper; Pennsylvania, 1820. **069.** Bird, quilt; Connecticut, 1860. **070.** Decorative border, painted wood; Pennsylvania, 1815. **21**

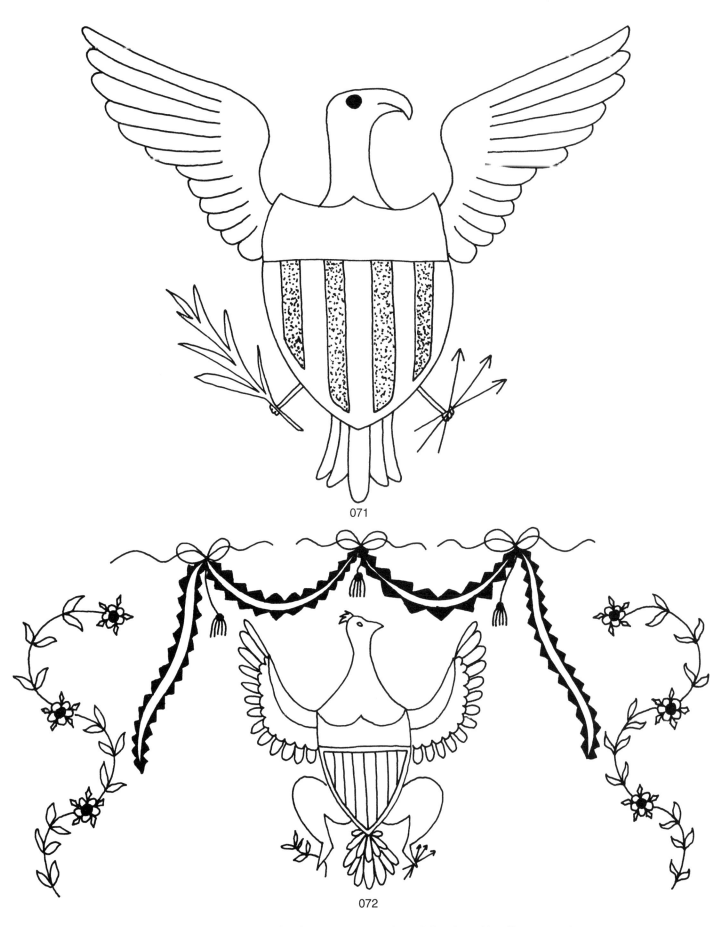

071. Eagle, painted wood; Pennsylvania, 1815. **072.** Eagle-and-floral motif, quilt; Connecticut, 1807.

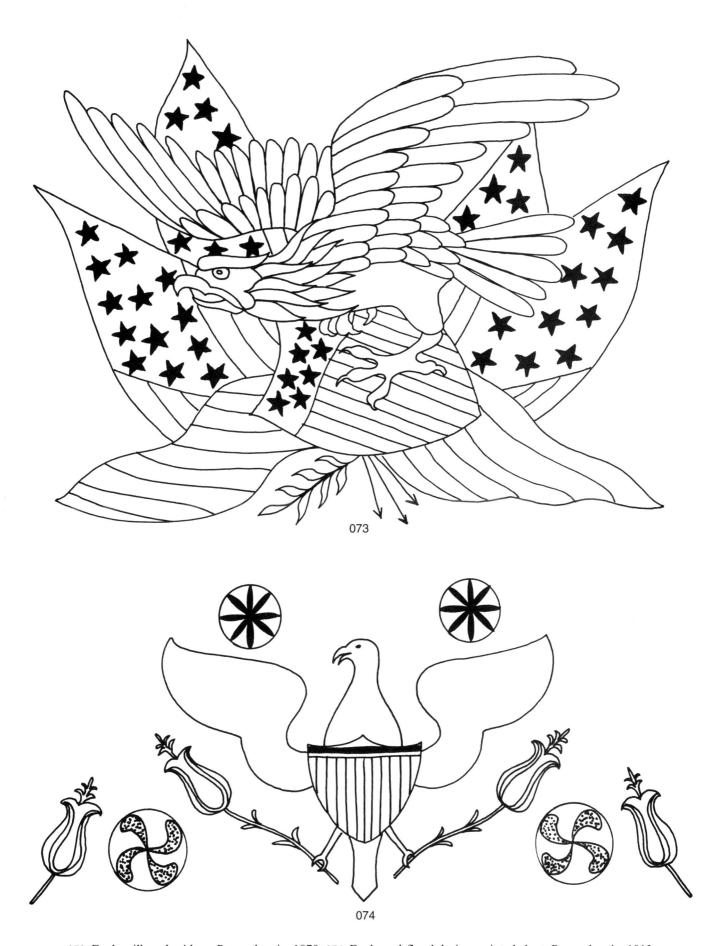

073

074

073. Eagle, silk embroidery; Pennsylvania, 1870. **074.** Eagle-and-floral design, painted chest; Pennsylvania, 1813.

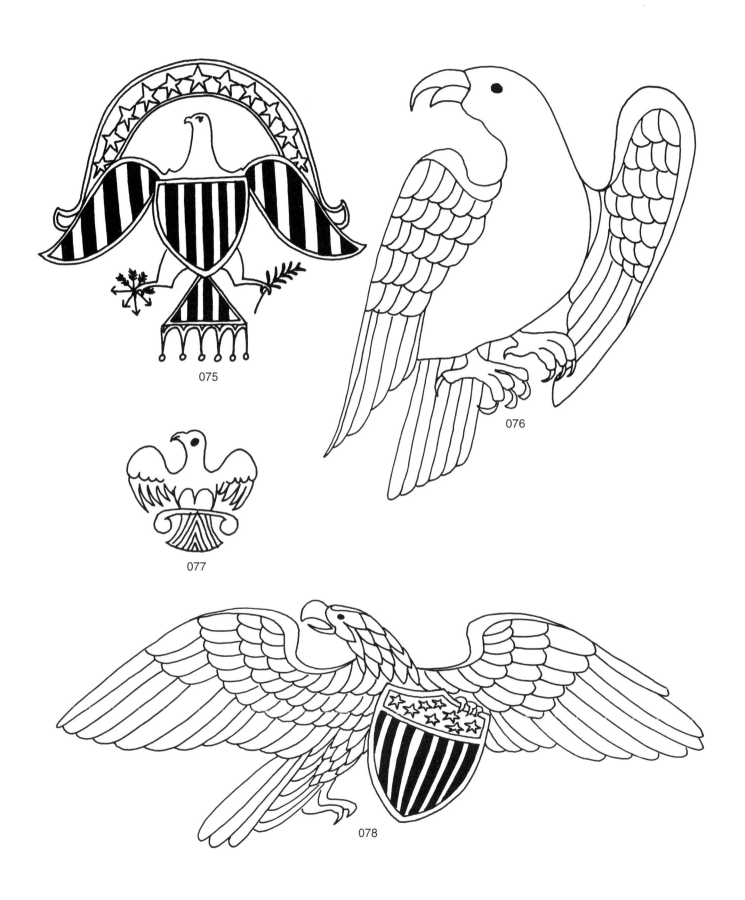

075

076

077

078

075. Eagle, watercolor; Massachusetts, 1825. **076.** Eagle, woodcut; Maine, 1834. **077.** Eagle, metalwork; Louisiana, 1870. **078.** Eagle, metalwork; New York, 1700.

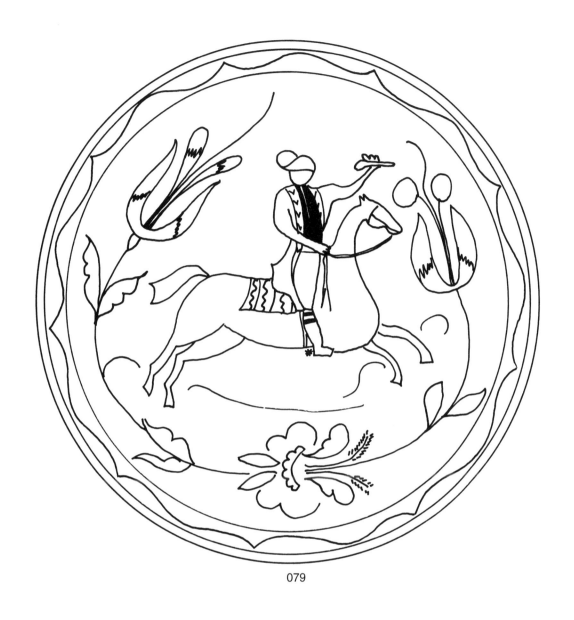

079

080

079. Horseman-and-floral motif, redware pottery plate; Pennsylvania, ca. 1800. **080.** Floral inlay; Pennsylvania, 1779.

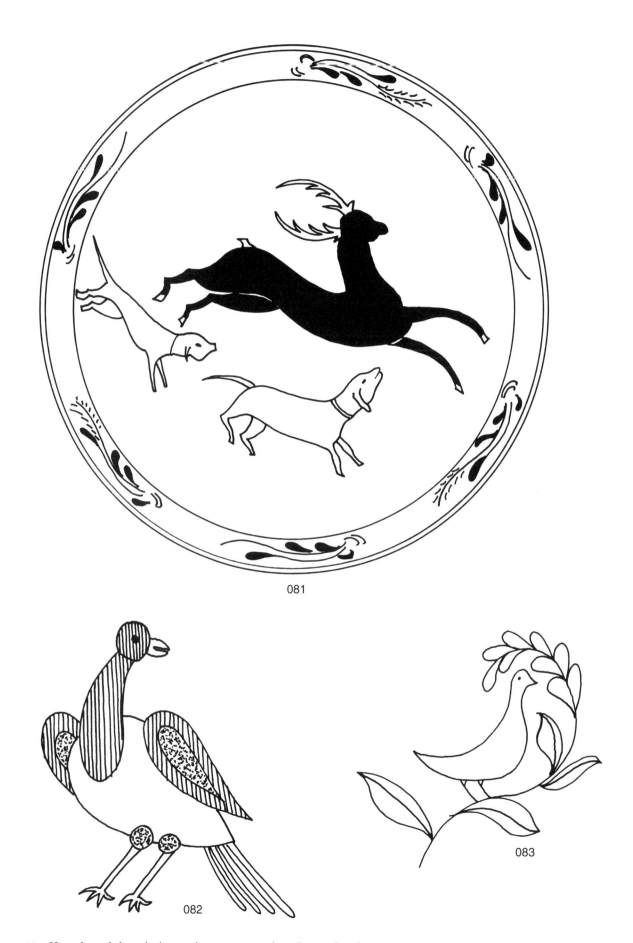

081

082

083

081. Hounds-and-deer design, redware pottery plate; Pennsylvania, ca. 1800. **082.** Bird, watercolor; Pennsylvania, 1820. **083.** Bird, stoneware pitcher; New York, 1785.

FLORAL BORDERS: **084.** Stencil; New York, 1790. **085.** Embroidery; Maine, 1807. **086.** Painted tinware; New York, 1820. **087.** Painted wood; Connecticut, 1780.

BORDER DESIGNS: **088.** Stencil; New Hampshire, 1840. **089.** Quilt; Vermont, 1850. **090.** Embroidery; New York, 1830. **091.** Embroidery, New York, 1807. **092.** Stencil; Rhode Island, ca. 1800.

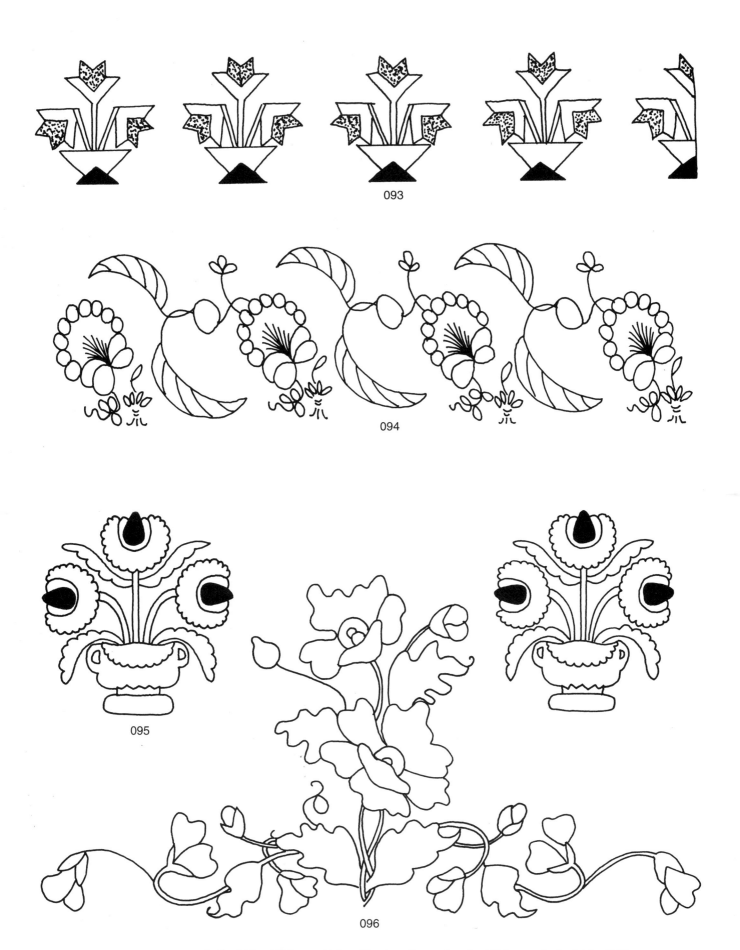

FLORAL BORDERS: **093.** Quilt; Ohio, 1882. **094.** Painted bucket; Pennsylvania, 1825. **095.** Quilt; Ohio, 1870. **096.** Appliqué; New Jersey, 19th century.

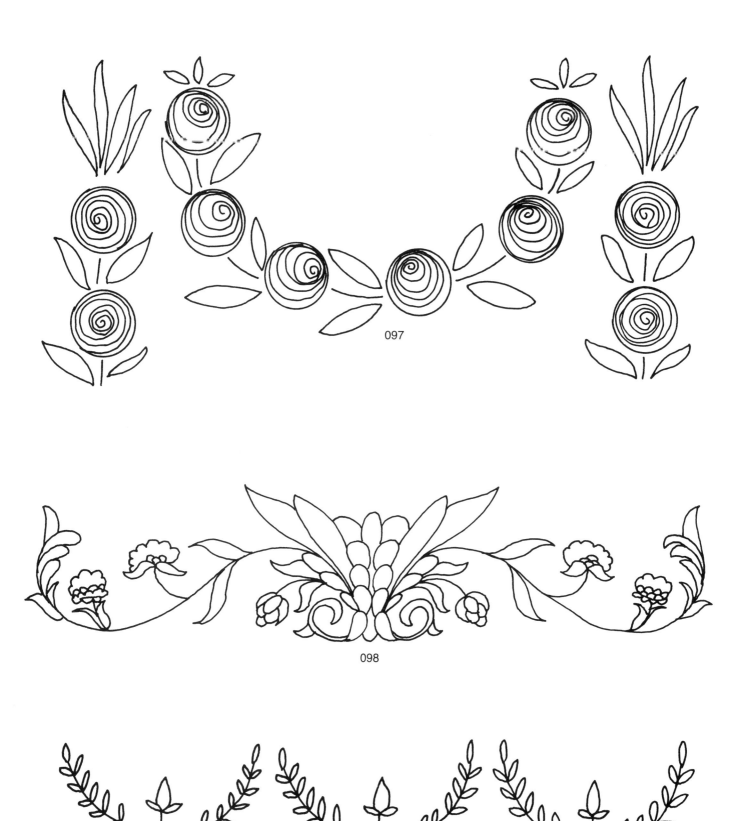

097

098

099

097. Floral motif, painted tin box; New York, 1840. **098.** Floral design, watercolor; Pennsylvania, 1807. **099.**
Floral border, appliqué; Massachusetts, 1865.

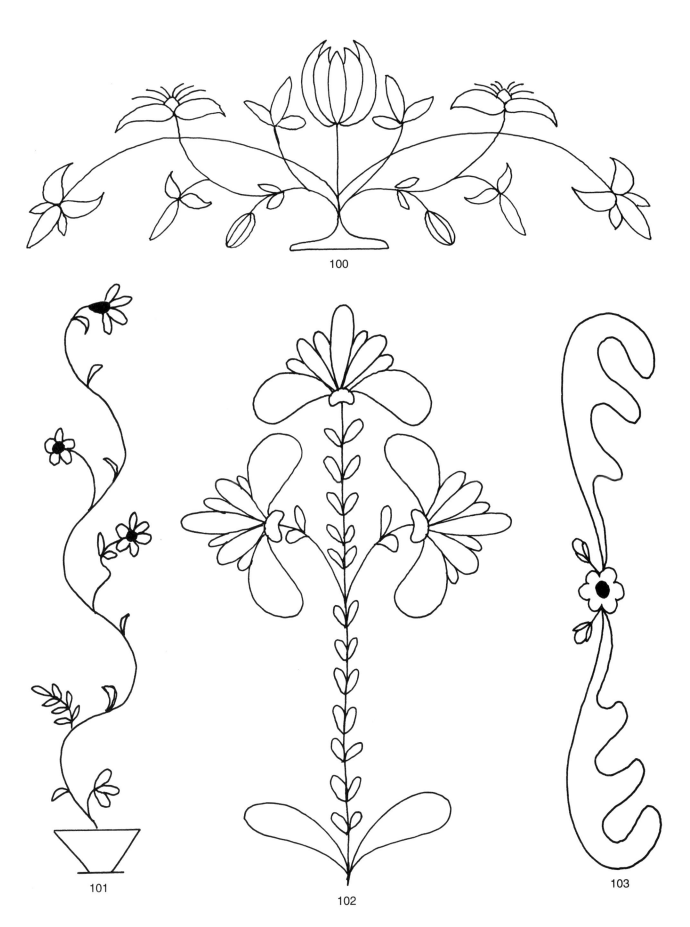

100. Floral motif, painted wood; Connecticut, 1710. **101.** Floral border, embroidery; Maine, ca. 1800. **102.** Floral design, ceramic; Pennsylvania, 1823. **103.** Floral border, quilt; Vermont, 1810.

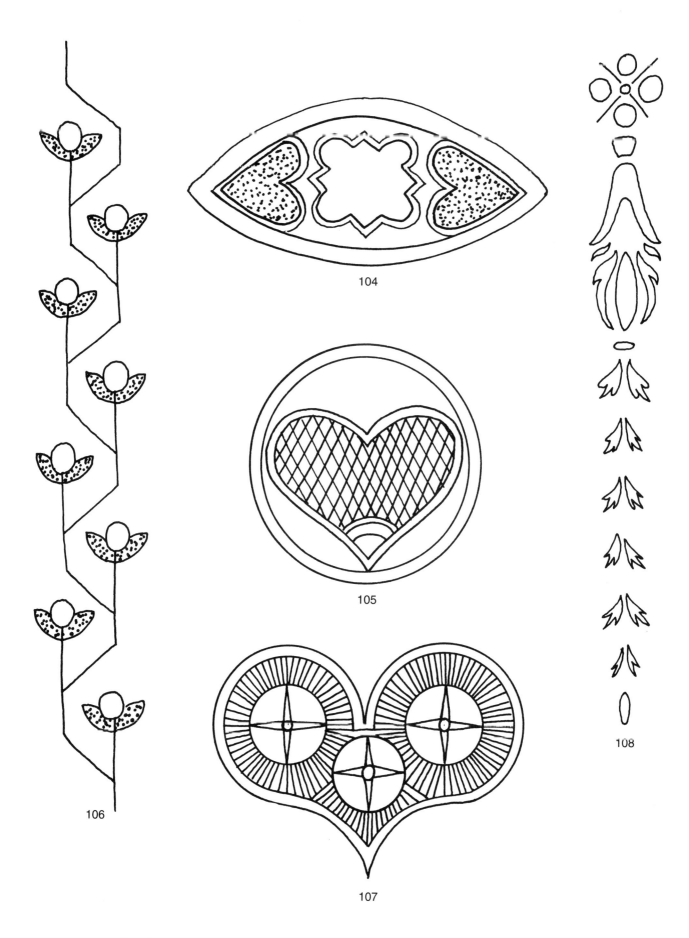

104. Woodcarving; New York, 1820. **105.** Heart, wooden mold; Pennsylvania, mid-18th century.
106. Floral border, embroidery; New York, 1820. **107.** Heart, painted wooden chest; Pennsylvania, 1789.
108. Decorative border, stencil; Boston, 1820.

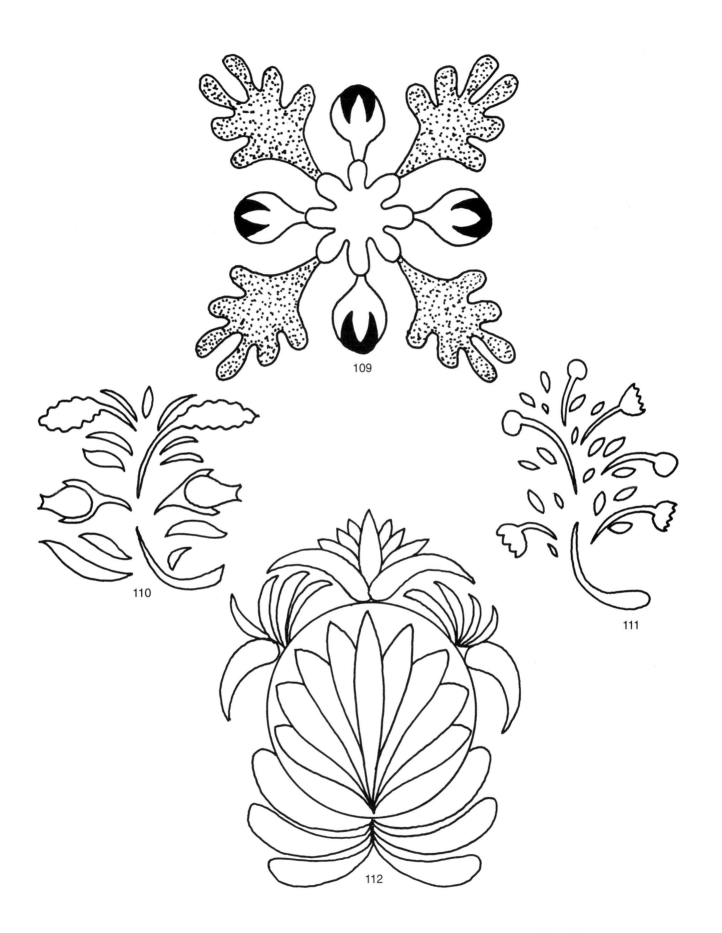

109. Quilt design; New York, 1860. **110, 111.** Floral motifs, stencil; New Hampshire, 1796.
112. Painted tinware; New York, 1820.

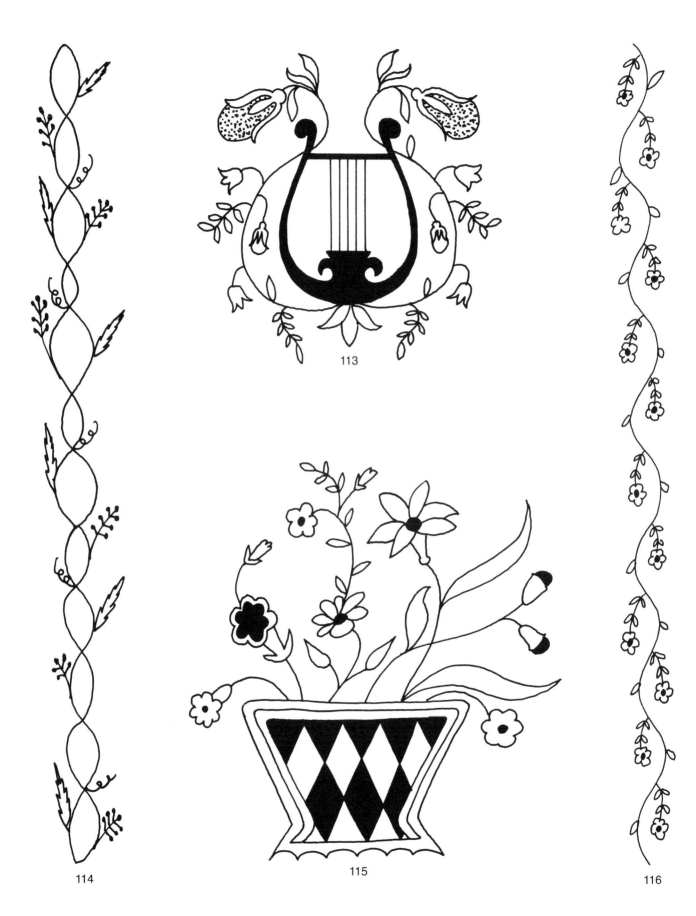

113, 115. Floral designs, quilt; Connecticut, 1860. **114, 116.** Floral borders, quilt; Massachusetts, 1853.

34

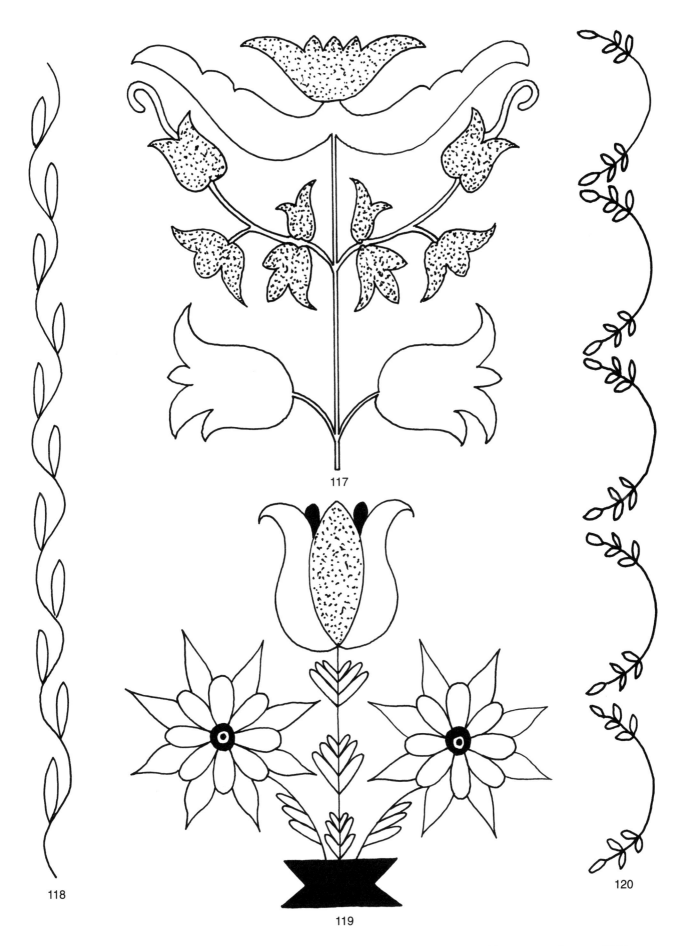

117

118

120

119

117. Floral motif, carved wood; Connecticut, 1820. **118.** Decorative border, embroidery; Massachusetts, 1810.
119. Floral design, painted wood; Pennsylvania, 1820. **120.** Decorative border, textile; Massachusetts, 1825.

35

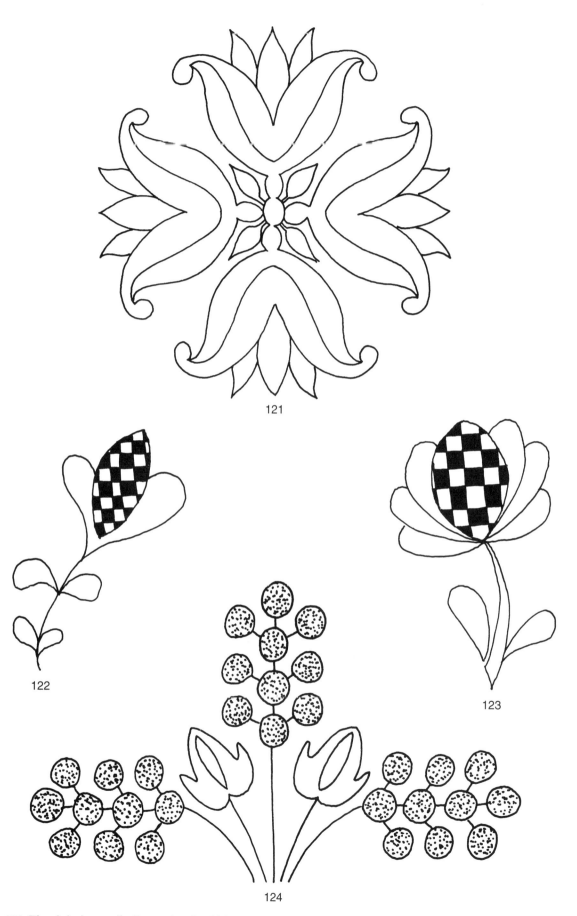

121

122

123

124

121. Floral design, quilt; Pennsylvania, 1847. **122.** Floral motif, ceramic; New York, 1810. **123.** Floral pattern, ceramic; New York, 1790. **124.** Floral design, quilt; Midwest, 1840.

36

125–127. Wooden molds; New York, 1880. **128.** Grain, wooden mold; New York, 1880. **129.** Floral pattern, embroidery; Maine, ca. 1800. **130.** Star, ceramic; Ohio, 1830. **131.** Stencil; Connecticut, 1790.

37

132. Floral motif, woodcarving; Massachusetts, 1710. **133.** Strawberry pattern, embroidery; Pennsylvania, 1820.

38 **134.** Floral design, ceramic; New York, 1750. **135.** Floral border, embroidery; New York, 1790.

136. Floral design, embroidery; New England, 1840. 137. Floral motif, painted chest; Connecticut, 1790. 138. Floral pattern, ceramic; New York, 1780.

39

139

140

141

142

139. Floral pattern, quilt; New England, 1850. **140.** Floral border, stencil; Connecticut, 1790. **141.** Floral motif, appliqué; New York, 1895. **142.** Floral border, appliqué; Maryland, 1840.

143

144

145

146

143. Floral motif, painted clock; Connecticut, ca. 1800. **144.** Ceramic; Philadelphia, 1830. **145, 146.** Floral patterns, quilt; Baltimore, 1845.

41

147. Floral design, painted chest; Pennsylvania, 1798. 148. Floral motif, appliqué; New Jersey, ca. 1800. 149. Floral pattern, quilt; Connecticut, 1807. 150. Floral design, embroidery; Midwest, 1812.

151. Heart, painted chest; Connecticut, 1791. **152.** Heart, embroidery; New York, 1780. **153.** Decorative border, stencil; New York, 1790. **154.** Heart, embroidery; Connecticut, ca. 1800. **155.** Decorative border, stencil; Connecticut, 1780. 43

156–159. Floral motifs, quilt; Pennsylvania, 1870. **160, 161.** Floral designs, quilt; New England, 1855.

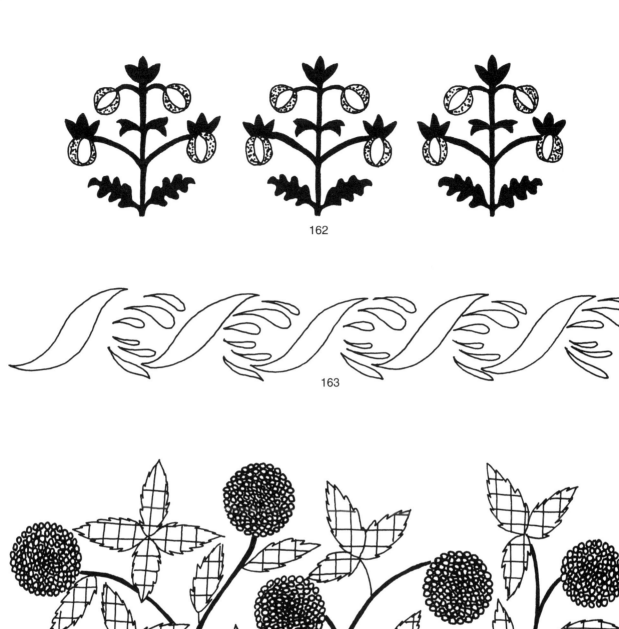

162

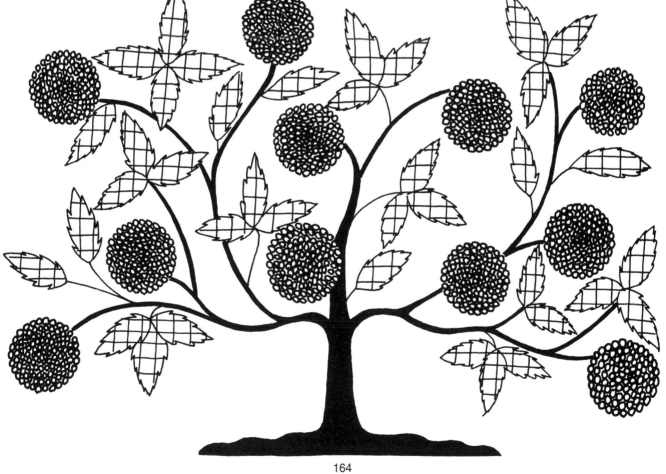

163

164

162. Floral motif, quilt; New York, 1830. **163.** Decorative border, painted wood; Pennsylvania, 1810.
164. "Tree of Life" design, ink-and-tempera composition; Massachusetts, 1854.

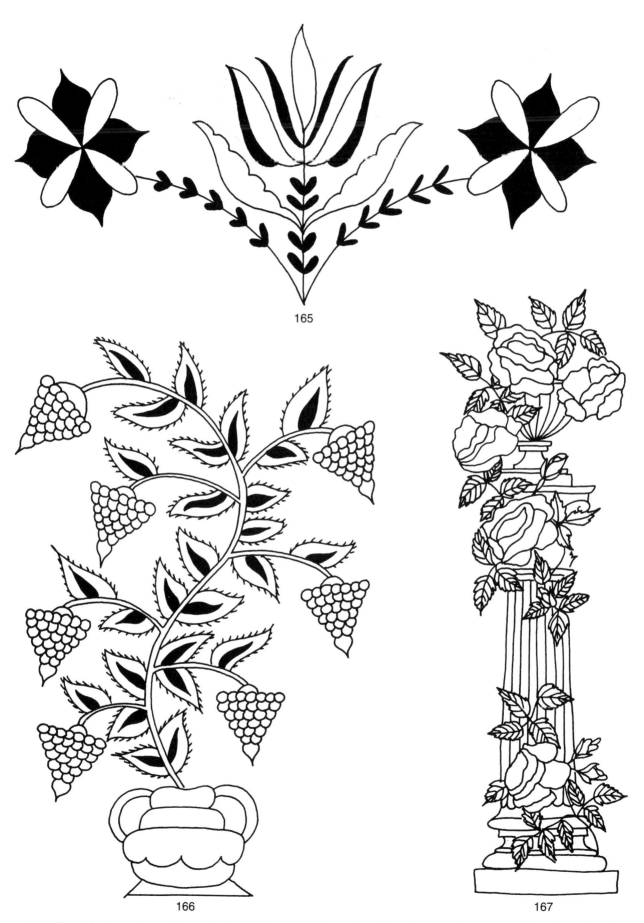

165

166

167

165. Floral design, pottery; Pennsylvania, 1826. **166.** Fruiting plant, ink-and-watercolor composition; Pennsylvania, 1785. **167.** Rose-and-column motif, ink-and-watercolor composition; New England, 1837.

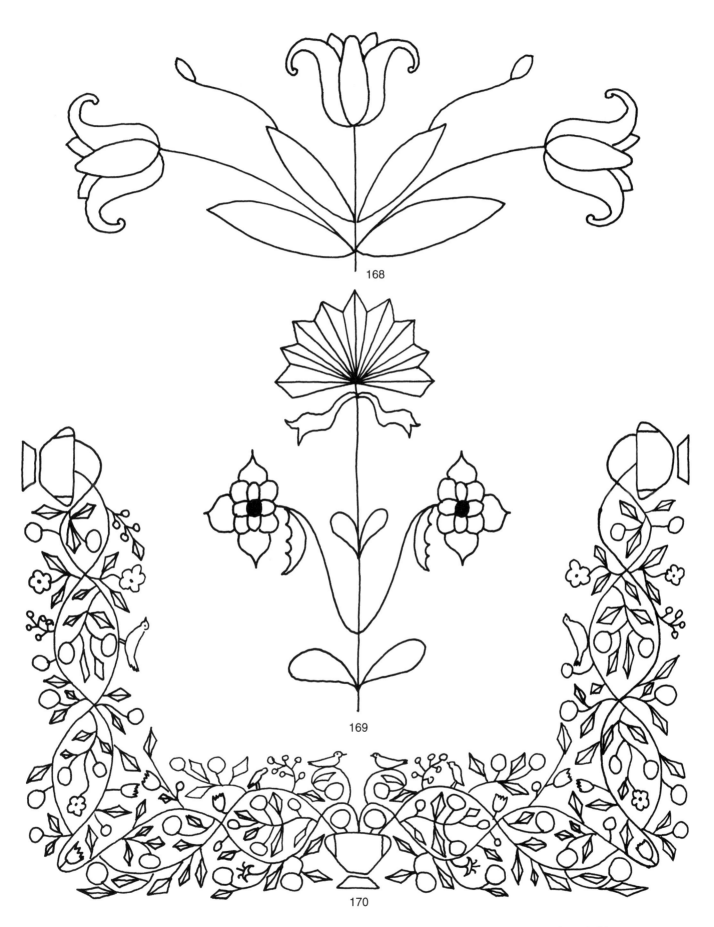

168. Floral motif, painted chest; Connecticut, 1780. 169. Floral design, ceramic; Connecticut, 1780.
170. Floral-and-bird pattern, appliquéd quilt; Connecticut, 1815.

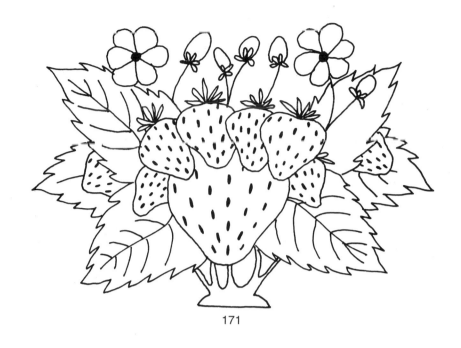

171

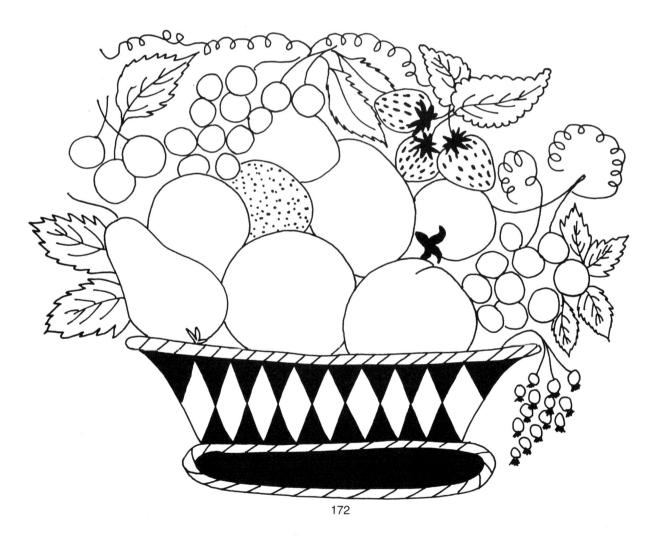

172

171. Strawberry design, painted wooden urn; Pennsylvania, 1861. **172.** Fruit bowl, stencil painting; Massachusetts, ca. 1800.